思維遊戲大挑戰

福爾摩斯

推理筆記 I

U0108535

紅寶石失竊奇案

新雅文化事業有限公司
www.sunya.com.hk

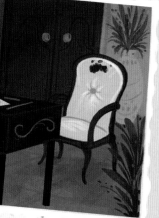

思維遊戲大挑戰

福爾摩斯推理筆記 I
紅寶石失竊奇案

作者：莎莉・摩根（Sally Morgan）
繪圖：費德里卡・法拿（Federica Frenna）
翻譯：潘心慧
責任編輯：周詩韵
美術設計：陳雅琳
出版：新雅文化事業有限公司
香港英皇道499號北角工業大廈18樓
電話：(852) 2138 7998
傳真：(852) 2597 4003
網址：http://www.sunya.com.hk
電郵：marketing@sunya.com.hk
發行：香港聯合書刊物流有限公司
香港新界大埔汀麗路36號3字樓
電話：(852) 2150 2100
傳真：(852) 2407 3062
電郵：info@suplogistics.com.hk

版次：二〇一九年六月初版

版權所有・不准翻印
ISBN: 978-962-08-7255-6
Originally published in the English language as "The Casebooks of Sherlock Holmes:
The Cherry in the Cake"
Copyright © 2018 by Kings Road Publishing Limited
First published in the United Kingdom in 2018 by Studio Press Books,
an imprint of Kings Road Publishing, part of the Bonnier Publishing Group,
The Plaza, 535 King's Road, London, SW10 0SZ
www.studiopressbooks.co.uk
www.bonnierpublishing.com
Traditional Chinese Edition © 2019 Sun Ya Publications (HK) Ltd.
Published in Hong Kong

Arthur Conan Doyle

THE
CONAN DOYLE ESTATE

SHERLOCK HOLMES and *Arthur Conan Doyle* are trademarks
of the Conan Doyle Estate Ltd.®

·福爾摩斯· 秘密檔案

親愛的讀者：

　　這是我第一次寫信徵求助手。我忠實的伙伴華生醫生不巧家裏有急事，匆忙離開了，留下我一人處理手上的案件。

　　最近，我作為偵探的知名度提升了，所以世界各地都有人來到我貝克街的住處，希望我幫他們解決各種懸疑案件。我偵破過綁架案、恐嚇案，甚至找到離奇失蹤的寵物。華生醫生不在我身邊，這麼多案件我一個人實在忙不過來。

　　這本筆記裏面記錄了四宗非常刺激的新案件，全都是我尚未偵破的。我已搜集了所有證據：證人口供、報章、日記、收據，以及犯案現場的照片，我把它們全部都整理好，上面也寫了一些我對案件的描述和指引，你的任務就是細心分析證據，根據當中的線索去破案。

　　這不是一件簡單的事，我建議你要非常小心。我和華生醫生調查那幾個著名的案件時，屢屢陷入險境。揭開真相通常都是很不容易的，那些詭計多端的壞人，總是設法去隱瞞真相。

　　不過，我對你很有信心，也很有自信，相信我們能夠合力揭開真相，為那些前來求助的可憐人解憂排難。

好了，親愛的讀者，你意下如何？你願意像華生一樣，成為我的好助手嗎？

相信你心裏已經有答案了。

夏洛克·福爾摩斯 上

Sherlock Holmes.

檔案1
蛋糕裏的櫻桃

1893年3月30日

在貝克街公寓裏的下午，伴隨着一壺濃茶端上來的「茶點」，竟然是一宗難以下嚥的懸疑案件。有人在門外放了一個精心烤製的櫻桃蛋糕，蛋糕裏面居然藏了一顆不知哪裏來的名貴紅寶石！房東哈德遜太太趁着鴿子還沒發現到這個蛋糕，趕緊把它拿進屋內。

一打開蛋糕盒，明顯見到這個看起來香軟美味的蛋糕，已有人享用過了。那人切了一大塊，而且還咬了一口的樣子，因為我一眼便看到那塊蛋糕裏，藏着一顆我有生以來見過最大的紅寶石。

這顆寶石是如何進入櫻桃蛋糕裏的？這讓我想起《藍寶石案》中，莫卡伯爵夫人的寶石，被人發現藏在一隻聖誕烤鵝裏。

我覺得奇怪，這樣的一顆寶石，怎可能沒有人發現它不見了？

蛋糕的包裝紙上有
幾行字值得留意。

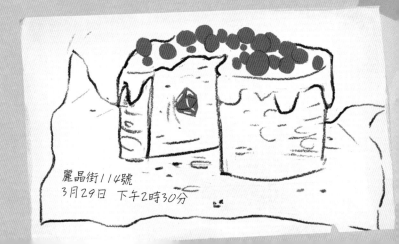

麗晶街114號
3月29日　下午2時30分

6

蛋糕盒裏還夾了一張字條：

GF：

　　請享用蛋糕，並重新考慮。

　　希望你能改變主意。

哈德遜太太聽見，便想起早前的一宗事件：

「啊，福爾摩斯先生，你最近太忙了！倫敦到處都在談論斯文布魯克夫人的紅寶石被盜一事，你沒聽説嗎？你大概錯過了，因為他們已抓到罪犯了。不過寶石卻沒找到，真令人費解。」

親愛的讀者，你一定看得出我是多麼需要你的幫助吧！

福爾摩斯 上

倫敦紀事報

圖文版周報　　　第947期

本地一名窗簾店店主被捕

　　美美·思華特小姐（Mimi Swathe）涉嫌在南肯辛頓區斯文布魯克大屋中偷取了名貴紅寶石而被捕，此事令人震驚。

　　斯文布魯克夫人（Lady Swinbrook）於下午一時通知警方，有人從她的房間裏偷走寶石。失竊前不久，思華特小姐曾到大屋東翼的房間，為製作新窗簾而量度尺寸。

　　下午三時半，思華特小姐在回店鋪的路上被捕，失竊的紅寶石則尚未尋獲。

　　思華特小姐的顧客如有需要，可聯絡思華布藝店的另一位店主──思華格小姐。

動身去大屋之前，先看看史雲探長到斯文布魯克大屋調查時的筆記：

警方記錄

· 約下午1時15分抵達斯文布魯克大屋

· 隨管家波伊小姐到斯文布魯克夫人的房間，看到梳妝台上有奇怪的粉筆痕跡。

· 下午2時45分，波伊小姐有事出去了，我自己離開。

· 斯文布魯克夫人很焦慮。

史雲探長
Detective Swan

證人口供　　　波伊小姐 Miss Boyle

　　我帶思華特小姐進房間時，東西都很整齊。當時我在廚房有事要忙，所以把她帶到房間便走了。她離開的時候，我事情還沒做完。直到斯文布魯克夫人按鈴叫我，我才再一次走進這個房間。夫人說紅寶石不見了，我就立刻衝下樓去，吩咐廚房的女僕去叫警察。沒想到你們那麼快就到了。

　　如果沒其他事情，我必須回廚房工作了。斯文布魯克夫人這個周末將會舉行午宴，要烘烤的東西多得很。

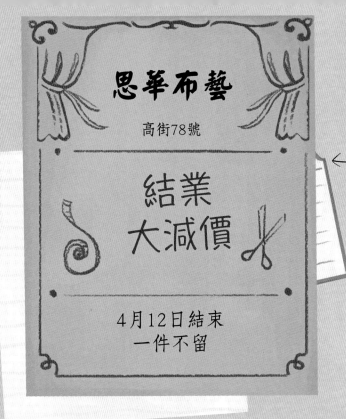

思華布藝

高街78號

結業 大減價

4月12日結束
一件不留

思華布藝快要倒閉？
經營上有困難？

M急需要錢嗎？

M：

抱歉，GF說無法貸款給我們，我們必須另找資金。

愛你的MT

證人口供　　　　美美・思華特 Mimi Swathe

被捕時間：下午3時30分

　　我上午11時到達，在客廳和斯文布魯克夫人會面。她選好了布料，就叫管家帶我去她的房間。你剛剛提到的紅寶石，我還是第一次聽聞。我除了拍照和量度尺寸外，什麼也沒做。下午12時30分，管家波伊小姐送我離開，之後我便直接到布匹批發商去買窗簾的材料。

思華特小姐是在回店舖的路上被捕的。她手上拿着好幾匹布，身上並沒有紅寶石。她有可能把紅寶石藏在別的地方嗎？

蛋糕包裝紙上寫了一個地址和日期時間，看來是一場約會。是時候往麗晶街114號，看看是什麼人？這個約會的目的又是什麼？

麗晶街114號
3月29日　下午2時3C

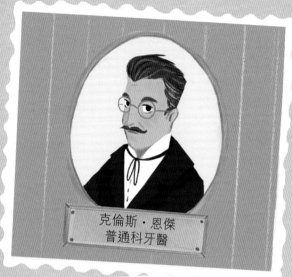

克倫斯·恩傑
普通科牙醫

證人口供　　馬洛蒂·費斯克 Melody Frisk
診所接待員

　　恩傑醫生剛好不在診所，但你可以看一看他的記事簿。

克倫斯·恩傑
Clarence Yankit
牙科及口腔護理

牙齒一有不妥，
檢查治療找我。

麗晶街114號

GF——這個簡稱是不是有點眼熟？

星期四

備忘：

- 加訂豬鬃毛牙刷

- 清洗拔牙鉗

- GF——治療斷牙

 賬單寄往高街58號

- 去哈尼特公司收取已故士兵的牙齒

接待員的辦公桌上有一小疊名片，上方有個小廣告：「周轉不靈？也許我們能幫上忙。」

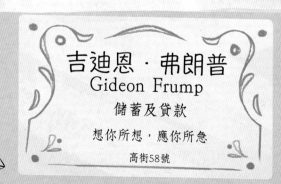

吉迪恩·弗朗普
Gideon Frump
儲蓄及貸款

想你所想，應你所急

高街58號

我翻閱了櫃枱上的雜誌，當中有篇報道讓我回味起
那個可口的櫻桃蛋糕：

肯辛頓生活雜誌

為您提供最新本地消息　　　第79期

神秘烘焙師再度勝出

　　莫拉‧貝雅‧蘭尼（Moira Bea Lenny）
於斯文布魯克蛋糕比賽中蟬聯七屆冠軍，
榮獲第七條彩帶，可惜她依然未能到場領
取獎項。

　　今年各項賽事的參加者都非常踴躍。
貝利先生（Mr Berry）創作的美味蛋糕備
受關注，卻並未獲獎。

　　休伯特太太（Mrs M. Hubert）終於得
償所願，以精緻的迷你草莓派，取得餡餅
組冠軍。

甜點愛好者？

　　莫拉‧貝雅‧蘭尼正籌劃開設一間供
應烘焙食品的茶室，請於四月十二日前來
支持新店的規劃申請。

福韋克布行

溫頓大道32號

優質布料專賣店，
大批訂購可獲優惠。

是時候跟吉迪恩・弗朗普談一談。看來那個被他咬了一口的蛋糕，可不是他吃得起的！

證人口供　　　吉迪恩・弗朗普 Gideon Frump

哎！我倒是希望你不來找我。我把紅寶石放在你門前，是因為我很肯定你能將它物歸原主。我不想受到牽連，銀行界最忌諱盜竊事件，如果被人發現贓物在我手上……我就完蛋了！

究竟什麼人會把紅寶石放進櫻桃蛋糕裏？那蛋糕很好吃，但當我一咬到那顆藏在裏頭的寶石，我的牙齒就斷了。我馬上叫助理幫我預約牙醫，他把一些東西放進保險箱後，便立刻去辦。

這蛋糕是有人放在我辦公桌上的。人缺錢的時候，往往會做出一些奇怪的事情來。

其中一個謎已解開了。可是，紅寶石是怎樣進入蛋糕裏的？做這件事的人又為何把蛋糕送給弗朗普先生？美美・思華特小姐有貸款的需要嗎？

他的助理把什麼東西放進保險箱裏？
我問弗朗普先生可不可以看一下。

證人口供　　　吉迪恩・弗朗普 Gideon Frump

還有另一個蛋糕！一定是我的助理馬丁・都鐸（Martin Tudor）放的。他今天不在，不然你可以問問他。

我在蛋糕旁邊發現了這張字條和一份令人垂涎三尺的食譜：

得獎食譜，
請放進保險箱內。
　　　　　MB

烤蛋糕需要很長時間。疑犯被捕前，有沒有足夠的時間去布匹批發商那裏，並且烤好一個蛋糕送到銀行去？

櫻桃蛋糕

材料

麵粉	1磅
牛油	6安士
糖	6安士
雞蛋	3隻
香草精油	4滴
櫻桃	6安士

做法

混合和攪拌所有材料，然後烤一個半小時。

23

讓我們看看弗朗普先生的助理——馬丁・都鐸的辦公桌。

我知道他已拒絕我們，但如果他嘗過這蛋糕，會不會改變主意呢？把這個蛋糕送給他吧。另一個則放在保險箱內——這蛋糕的食材很特別，希望我們不必動用到它，不過，若有需要，我們至少已經準備好了。

如果我們在12號那天如願以償，那就很需要錢了。

愛你的MB

美美·思華特會不會既是得獎的烘焙師，又是一流的裁縫？我去了她的店，看看史雲探長遺漏了什麼。她現在是本案的主要嫌疑犯，但合理嗎？

證人口供 　莉奧蘿拉·思華格 Leonora Swag

　　你隨便搜查吧，美美是無辜的。我們不需要這筆錢。我們關閉店舖是為了集中精力給這一區的大屋做窗簾。我們的訂單都爆滿了！她越早被證明是無辜的，就能越早回來工作。我們還以為這店已有買家了，聽說好像是茶室之類的，但好一陣子沒有他們的消息了。

福韋克布行
溫頓大道32號

貨品	價錢
20碼紫色織綿緞	每碼12先令6便士

思華特小姐：

　　感謝您的購買，希望12號之後更常見到您。祝您好運！

福韋克　上

RLG銀行
倫敦高街58號

貸款申請

申請人：　　思華特小姐及思華格小姐
貸款金額：　200鎊
貸款用途：　商業項目
貸款評估人：吉迪恩·弗朗普

RLG銀行
倫敦高街58號

商業貸款

思華布藝——窗簾及家具飾布

四件　藍色
巴斯特之藍
裁縫粉筆
紙樣畫得出色，
粉筆要選藍色！

貸款已批

你能看出這張斯文布魯克大屋的照片，跟史雲探長所拍攝的那張有什麼分別嗎？

這張公告張貼在店門口的告示板上。4月12日當天還有其他事情嗎？

規劃申請會議

4月12日

商討思華布藝

改為茶室事宜。

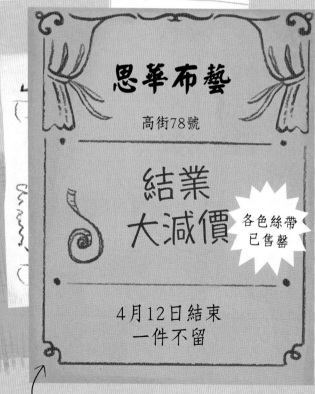

思華布藝

高街78號

結業
大減價

各色絲帶
已售罄

4月12日結束
一件不留

告示板上還貼了這張廣告，看來結業大減價進行得很順利！

我覺得最好再去斯文布魯克大屋一趟。

趁着波伊小姐不在，我請女僕帶我去她的工作間。

我發現了幾件有趣的東西：

午餐菜單

清湯、沙律、魚、蔬菜。
——盡量清淡，不要烘焙
的。

一貫做法

這裏有些彩色的絲帶。
是不是少了一根？

 柯林斯建築公司

建築工程估價

改建思華布藝舖位的費用：50鎊

須繳交25鎊訂金。請儘快回覆，
以便早日開工。

我在波伊小姐的房間裏，還看見一本莫拉·貝雅·蘭尼寫的書。我把它的序頁撕了下來。

瑪麗安·波伊

管家手冊

莫拉·貝雅·蘭尼 著

獻給我的未婚夫——MT

感謝你閱讀我的書！裏面包括一切你想知道的家政知識。

作為倫敦高級大宅的管家，所有事情我都見過，我能為你提供指引，陪你走過生活中的高低起伏。

我的女主人，跟很多時髦的女士一樣，吃得很清淡，不喜歡烘焙的食物。所以，不用為她料理家務或準備餐飲時，我總喜歡在廚房烘烤點心。我是一個得獎的烘焙師，我喜歡烤蛋糕參加比賽。我希望有一天能有自己的茶室。

親愛的瑪麗安：

我多麼期待你早日成為我的妻子。

總有一天我們會一起生活，並成為工作上的伙伴。

永遠愛你的MT

MT？難道就是我們之前見過的MT？

他的未婚妻到底是誰？

紅寶石失竊奇案

這一組證據相當耐人尋味，以下幾個問題可以助你識破這個甜美的騙局：

1. 斯文布魯克夫人梳妝台上的裁縫粉筆是什麼顏色？

2. 從那篇雜誌文章裏，你能看出有什麼事情可能跟此案有關？

3. 犯罪現場有沒有留下任何食材？

4. 假如你想買絲帶，為什麼會買不到？

5. 是不是有兩個人在甜點製作方面有同樣的抱負？

你已經推斷出誰是真正的小偷了嗎？是時候驗證你的答案。

請將右頁放在鏡子前，然後從鏡中閱讀文字，看看紅寶石被竊的真相。

檔案2
法老的死亡詛咒

一名英國貴族和他的愛犬在數日內相繼死亡。他們是中了「不幸法老」的古老詛咒，還是被身邊的人殺害？

森麻實郡
蒙特凡莊園

親愛的福爾摩斯先生：

　　我寫信給您是因為我實在不知道該怎麼辦。你大概已在報章上看到我的主人蒙特凡伯爵六世突然死亡的報道。是我發現他倒斃在書房裏的，那時他一隻手緊握着一件最近出土的文物，而另一隻手上，是埃及文物部部長的信。

　　我們所有員工都為伯爵的逝世感到悲傷，他是一位好主人，只是有些潔癖。伯爵是由家庭醫師曼威爾醫生證實死亡的，但死因不詳。接下來，伯爵的愛犬阿努比斯昨天也死在他的書房。這是巧合嗎？我認為不是，因為伯爵死亡當天所收到的象形文字牌子不見了。

　　在此附上一張草圖，肯定是伯爵死前不久畫的。伯爵和他的伙伴哈羅·卡帕這些年來一直在尋墓挖寶，所以我唯一能想到的，就是伯爵和他的愛犬成為了古墓凶咒的受害者。現在所有員工都很害怕，擔心自己是這個詛咒的下一個受害者。

　　福爾摩斯先生，請你快來解救我們，找出他們突然死亡的原因，讓我們可以安息安心，不再難以入睡。謝謝。

<div align="right">

管家

恩斯特·比金斯 敬上

Ernest Biggins

一八八六年八月

</div>

王名圈

古埃及象形文字中，法老的名字會以一個橢圓形圖案圈着來標示。

有塵！

KhaRa
(不幸法老喀拉)

??
問佩妮亞

正面　　　　　　背面

去蒙特凡莊園之前，先翻一下報紙，說不定可以對這位伯爵和「詛咒」有多一點了解。

現代考古學家報

發掘舊事新知

令人大失所望的挖掘！

文：阿奇博德・坡蘭

四年以來一無所獲的蒙特凡伯爵六世，將會再接再厲，還是最終接受大家的忠告：這裏實在只是一片荒漠？

事實一再向伯爵證明，不幸法老只是一個不存在的法老。發掘工作進行至今，除了沙土外，仍未有任何發現。

「再這麼下去，伯爵可能不得不親自動手，即使怕髒也得拿起鏟子。

但願不必這樣！」哈羅・卡帕（Harold Caper）說。他是考古隊的領隊，也是《有毒的信任——古代社會的祭司和他們的毒藥》的作者。

死亡之咒！

文：華特・華德斯

新上任的埃及文物部部長雅克・彭查特（Jacques Pinchart）警告古文物收藏家，要小心一個針對他們的現代詛咒。

「有錢人請注意！埃及的寶物只屬於埃及。不要再取走任何東西，這一切都不屬於你們，必須全部歸還，否則，準備迎接你們的死期吧！」

挖掘達人

考古用具　應有盡有

為你下一次的挖掘，做好充分準備！本店有各式各樣工具和用品，任君選擇。歡迎郵購。

訃告

昆丁·弗索 Quentin Frussup
蒙特凡伯爵六世

業餘埃及學家，哈羅·卡帕考古隊的贊助人。其考古隊於帝王谷尋找不幸法老，四次挖掘皆無功而返。

伯爵身後留下妻子佩妮亞（原姓皮爾遜）和兩名子女——八歲的瑪蒂達和六歲的費格斯。遺孀乃美國皮爾遜鐵路企業之繼承人。

「昆丁是我最珍愛的人。」佩妮亞說，「我將會繼續尋找不幸法老，以紀念我所愛的丈夫。」

昆丁·弗索和他的團隊視察帝王谷

這位法老為什麼是不幸的？

不幸法老之咒
再度降臨……

蒙特凡伯爵六世的名貴八哥犬阿努比斯，於主人遇害數日後死亡。難道牠是不幸法老喀拉陵墓之咒的第二個受害者？

「真是不幸。」伯爵的考古伙伴哈羅·卡帕表示，「迷信的人可能會說，詛咒

靈驗是因為我們太接近將被發現的東西。如此強大的符咒，背後一定保護着一些難以想像的寶藏。我絕不會讓這個詛咒或其他事情妨礙我的搜索。」

八哥犬的生命

獸醫們警告狗主，巧克力對他們愛犬是有害的。對這些毛絨絨的朋友來說，巧克力絕非甜食那麼簡單，只要幾安士便足以致命。請把巧克力放在狗隻接觸不到的地方。

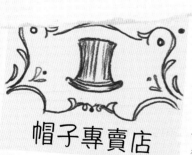

帽子專賣店

1875年5月

蒙特凡伯爵六世昆丁·弗索並非第一個在新世代致富的人，但他的財富來源卻是最美麗的：佩妮亞·皮爾遜——康萊·皮爾遜名下鐵路企業及其雄厚財富的繼承人。這對幸福的新人所計劃的蜜月旅行，是回到二人最初相遇的地方——古埃及廢墟。

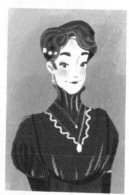

佩妮亞·皮爾遜
Petunia Pearson

哈德遜太太也親自發掘了一些東西，她把這頁社會版的報道抽出來給我看。

我去了蒙特凡莊園一趟。看，這就是我在伯爵書房裏搜到的東西：

埋葬在吉薩金字塔羣中一個巧奪天工的陵墓裏。

喀拉 KhaRa
（不幸法老）
埃及的統治者
公元前2455-2452年

　　卡丹之子喀拉是被他的人民所謀害的，因為他們相信他的死亡能夠取悅神明，以結束一場發生在他統治期內的全國性旱災。

　　根據傳說，法老是吸入毒粉而死，而把毒粉灑在王座扶手上的，是他最寵信的大臣。

　　人們認為喀拉是被埋在一個沒有標記的墳墓裏，裏面放滿了無價珍寶，以進一步取悅眾神。

到目前為止，考古學家一直還是無法挖掘出石棺。

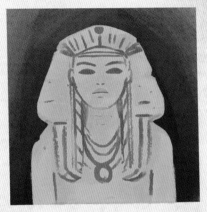

喀拉的墳墓據說是被一個強大的詛咒所保護：

　　「凡呼出喀拉之名者，必吸入死亡。」

被最親信的大臣毒死，下場確實可悲！

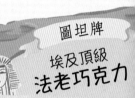

圖坦牌
埃及頂級
法老巧克力

哈羅·卡帕
個人簡歷

哈羅·卡帕——
一個很有決心，
多才多藝的人。

· 1875年畢業自牛津大學古代歷史系和毒理學系。
· 傑出的業餘畫家及雕刻家。
· 1882年至今，擔任埃及帝王谷考古隊的領隊。

自我陳述

我擁有多方面的才能，定會好好利用以達到我的目標。

圖坦牌
埃及頂級
法老巧克力

倫敦古埃及文明博物館
倫敦西一區英皇大道1號

親愛的昆丁：

　　很高興能在領事館裏認識您。

　　聽說您收藏的文物相當多，我希望能與您會面，親自看看這些文物，並作出安排，早日把它們運回埃及。否則，後果將不堪設想。

　　　　埃及文物部部長

　　　　　　雅克·彭查特　謹啟

恩斯特：

　　博物館裏的收藏品上有塵，走廊的木地板也有磨損的痕跡。我沒錢請更多女僕。

　　情況必須改善，設法保持整潔。

郵政電訊公司
電報

昆丁：很遺憾你撤走資金。肯定帝王谷仍有秘密。寄上新發現。有塵，見諒。

郵政電訊公司根據條款和條件傳送和接收訊息——詳情見背頁。

倫敦古埃及文明博物館
倫敦西一區英皇大道1號

親愛的昆丁：

　　向您的博物館告別吧！

　　很高興您願意接受博物館所提出的賠償。您本不該取走這些寶物，但如今能把它們歸還，也是一件好事。

　　在此送上埃及最好的巧克力禮盒（六顆裝），希望您在失望中，仍能感受到一點甜蜜。

　　　　埃及文物部部長

　　　　　　雅克·彭查特　謹啟
　　　　　　　J. Pinchart

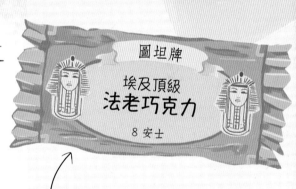

圖坦牌
埃及頂級
法老巧克力
8 安士

法老巧克力——是甜蜜的禮物，或是不祥之物？考古隊會不會繼續行動？昆丁有沒有把資金撤走？有些事情仍未能確定，伯爵真是因詛咒而死嗎？

又及：聽說您那倒霉的考古隊將於十一月繼續尋找失落的法老——雖然您向我保證不會這麼做。讓我再次告誡您，埃及的文物只屬於埃及，把它們取走的人必受詛咒。

我在蒙特凡莊園檢查伯爵的書房時，發現他的書桌有個上了鎖的抽屜。我小心翼翼地把它撬開，發現了下面的東西。為什麼他要把這些東西鎖在抽屜裏？

股票報表
1886年1月至7月

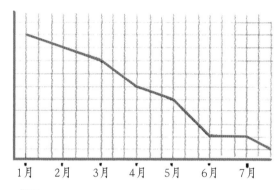

1月　2月　3月　4月　5月　6月　7月

股價下跌，伯爵的收入
是靠股票維持的嗎？

奇翰、賀維

杜威、奇翰、賀維
律師事務所

尚欠：

親愛的昆丁：

　　附上最新的股票報表。　　　　　　　　……60鎊

　　您從您的岳父那裏獲取的收入有可能會有嚴　……49鎊
重影響，甚至完全中斷。

　　　　　　　　　　　　　　　　　　　　……130鎊
　　如有疑問，請隨時查詢。

　　　　　　律師

　　　　　唐努·杜威　謹啟
　　　　　Donald Dewy

　　　　　　　　　　　　　　　　必須繳付
又及：隨信附上服務費賬單。　　　兩周。

謝！

26

經濟危機：
美國鐵路工業失敗

佩妮亞向我保證，讓我不必擔心，她答應我會跟她父親商量此事。我在等她的消息。

3月5日

唉，我已無法負擔沙漠挖掘的費用。誰知道沙裏埋了什麼寶藏？我付出了那麼多，卻沒有得到什麼回報！

必須告訴哈羅，這是最後一次挖掘。

美國鐵路股價繼續下跌至五年來新低，建議股東儘快出售股票。導致此次股災的原因，乃惡劣天氣及立法不力所造成的工程延誤。鐵路的完工日期，再度延後三年。

未付的賬單。
伯爵死前有沒有欠別人錢？

埃拉蘇
挖掘服務公司
埃及 開羅

本公司尚未收到 閣下的款項（賬單日期：1886年3月14日），逾期罰款為200鎊。

請立即付清欠款。

開羅銀行

收款人：昆丁·弗索
金　額：七百鎊
簽　名：J. Pinchart
　　　　雅克·彭查特

伯爵把文物賣回給埃及，可見他很需要錢。

檢查過伯爵的書房之後，我趁機到伯爵夫人的書房去看看。恩斯特管家給了我不少幫助，他告訴我伯爵夫人整個早上都不在，因為她即將去埃及，要購買所需的用品。

1月21日

　　每次考古挖掘的費用都是用我父親的錢支付——去的人應該是我！昆丁說他喜歡挖掘，卻怕髒而不肯親自動手。

　　我會寫信給卡，看他有什麼建議。

親愛的佩妮亞：

　　很高興得知你能為我們下一次挖掘提供資金！

　　歡迎你加入我們埃及的隊伍。

　　我寄了一個郵包給昆丁，應該能使事情順利進行。

　　　　　　　　　　　　卡

要是女子獲准畢業，你肯定是全班第一名。

做得好！

赫德曼·諾克斯

她竟然是滿腹才學的埃及學家？全班第一！

茲證明

佩妮亞·蒙特凡（原姓皮爾遜）

已修畢全部課程，等同學歷

**埃及學和象形文字學
一級榮譽學位**

教授 *Hardman Knox*
　　　　　　　赫德曼·諾克斯

我的寶貝女兒：

　　放心，全部已售出。鐵路的情況糟透了。幸好及時脫身。要不要告訴昆丁，你自己決定。這個無用的女婿，一分錢都不配得到。我不知道你怎麼受得了他。

　　最好想想如何把這些錢花光！

<div align="right">爸爸
六月二十三日</div>

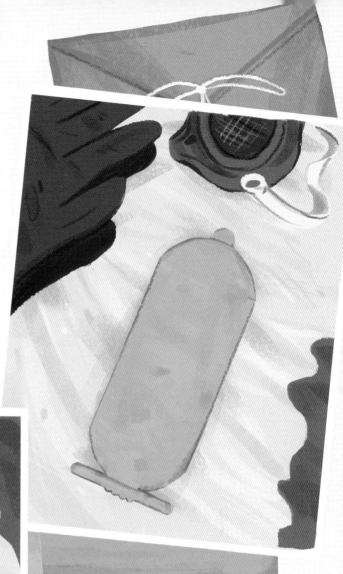

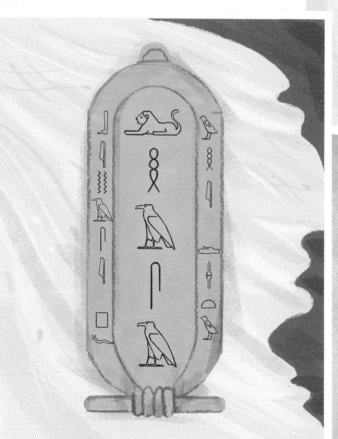

在抽屜裏，我發現了一個王名圈。我相信這就是伯爵死時手中緊握的那一個。你可以把它跟伯爵的草圖比較一下，看看有沒有分別？

臨走前，我看到一本家庭相簿。我把幾張值得注意的照片貼在這裏，還有一張夾在相簿裏的有趣紙條。

1874年——相戀

1875年——訂婚

弗索夫婦看起來很恩愛。
二人的關係為什麼會惡化？

1878年——我們的寶貝！

苦悶的妻子——會對他
的生命構成威脅嗎？

1881年——照顧小孩和小狗

1881年——尋找古物

你能夠破解王名圈上的
象形文字嗎？

A	B	C	D	E	F	G	H	I	J	K	L	M

N	O	P	Q	R	S	T	U	V	W	X	Y	Z

伯爵離奇死亡案

以下幾個問題能幫助我們更深一層挖掘這個被詛咒的兇案：

1. 有什麼能害死伯爵的愛犬阿努比斯？

2. 你有沒有注意到哈羅・卡帕的學歷有哪些特別的地方？

3. 伯爵最終能不能令雅克・彭查特感到滿意？

4. 蒙特凡家的財務情況有沒有表面看來那麼簡單？

5. 伯爵夫人精通埃及的象形文字，這一點如何使她不至於和伯爵有同樣的命運？

確實是個耐人尋味的案件。你從這些線索推論出什麼來呢？

請將右頁放在鏡子前，然後從鏡中閱讀文字，發掘出答案來吧！

是凶手的組兇？或是另一場慾謀？法老被殺害是因為運氣不好嗎？不，那是背鍋。同樣，這次兇案也是因為背鍋。

一個志在必得卻沒有資金的考古學家，一個遲早要被護送及交文物的博物館者，還有一個不願再驚擾無聞的墓主。

即以為自己快要破產，所以不得不逃出哈布羅，卡把接下來的考古發掘計劃也開始變賣他心愛的文物，以支付尚未清還的帳單，同時也把考古工作的性格想達到極端。一方面也把想達到極致的作，於是決心面對文夫改變他來的性格想達到極端，為了加入老古隊，她同意把錢繳給卡，甚至和卡的密謀陷阱了。

卡把是一個為達到目標不惜不擇手段的人的一切的，他知道如何善用他的各種技能。卡從他過去和卡一起接觸的經歷中，他知道卡了對所有人都有怨懂憶。他獲得的學位，除了古代歷史，還有毒物學，所以他懂得用毒。他所做的最後一件事。

伯爾吸進毒塵後，便立刻中毒身亡，他最終因為自己的愚蠢而變命。

他的愛人阿努比斯呢？死之後又是怎麼回事？他也吸入了同樣的毒塵而受害嗎？不，害死阿努比斯的，是很不一樣的法老——後及文物部部長所送的法老巧克力。據然巧克力對人類是可口的，對狗卻是致命的。

——王名圈上的象形字解碼——
左邊：BEWARE OF 提防
右邊：THE DUST 塵土
中間：KHARA 喀拉

檔案3
特雷瑪大宅驚魂

今天接到一宗陰森可怖的懸疑案件，這一切源於一封由特雷瑪大宅主人托比亞斯·特雷瑪所寫的求救信。

是從墳墓裏出來的鬼魂回到特雷瑪大宅嚇人，還是有人在背後策劃這一切？親愛的讀者，請發揮你的觀察力和思考力，踏上這次驚險的破案之旅。

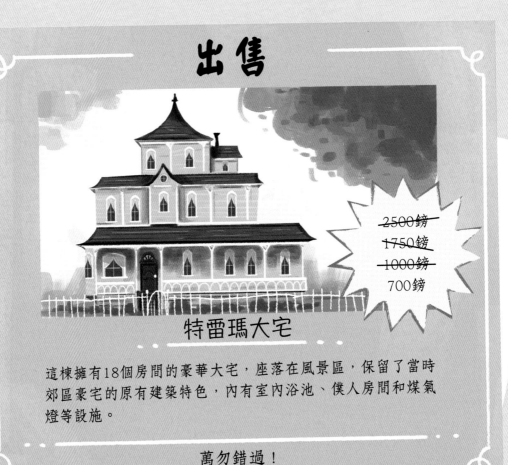

出售

~~2500鎊~~
~~1750鎊~~
~~1000鎊~~
700鎊

特雷瑪大宅

這棟擁有18個房間的豪華大宅，座落在風景區，保留了當時郊區豪宅的原有建築特色，內有室內浴池、僕人房間和煤氣燈等設施。

萬勿錯過！

親愛的夏洛克先生：

　　你好！我寫信給你，是因為我實在想不出還有誰可以解救我了。在你面前的並不是一宗犯罪案件（應該不是），然而，要是找不到在特雷瑪大宅裏一連串怪事的發生原因，我將會損失慘重。

　　這座大宅是我父親死後留給我的，我一直盡力維持，但最終還是逼不得已，必須把它賣掉。對我和年老的姑姑而言，這房子太大了，我們的收入已不夠支付日常開銷。

　　現在已有買家出價，雖然價錢方面還有些問題，但也即將達成協議。可是上周，一個我們以為早已消失的鬼魂又回來作怪。有人在舊兒童房裏看到它，屋裏各處也無故發出各種怪聲，聲音像是從牆壁中傳出來的。

　　此事把買家嚇壞了，除非我大幅度地降價，否則他不願意購買這個物業。

　　我現在已束手無策，只想儘快遠離這棟房子。懇請你幫忙調查大宅鬧鬼到底是怎麼回事吧。謝謝！

　　　　　　　　　　　絕望的求助者
　　　　　　　　　　　托比亞斯・特雷瑪　敬上
　　　　　　　　　　　Tobias Traymar
　　　　　　　　　　　六月十五日

我坐長途火車到康和，住進了特雷瑪旅館，稍歇一會。在進食茶點時，我找到些有趣的線索。

看看我發現了什麼：

第一鐵路

倫敦 → 康和

只限6月18日使用

特雷瑪時報　　　　　　　　　　　6月11日

幽靈歸來

記者：羅拔‧華特

特雷瑪大宅（Traymar House）最近接二連三地傳出鬼魂作祟的消息。特雷瑪大宅鬧鬼的紀錄始於六十年前，這個鬼魂是來自一個死去多年的女孩，它不時在樓上徘徊，並經常於深夜出現在窗口。不過，到了一八二○年，鬧鬼一事突然結束，自此不再有人提到這鬼魂。

鬧鬼事件固然有助於本地鬼魂觀光事業，但對於托比亞斯‧特雷瑪（Tobias Traymar）而言，此事來得很不是時候，因為他正在賣房子。買家都很喜歡房子本身附設的各種東西，但鬼魂肯定除外。

一個本地人留意到我對這事很感興趣，便跟我聊了起來。

證人口供	史丹‧布洛克斯　Stan Brockles 特雷瑪大宅的園丁

啊，我才不會再進那房子，見過鬼還不怕黑嗎？當然，他們也很少讓我進去。特雷瑪要求他的員工懂得分寸，不希望再出現像狄克的情況。他嫉妒得很！

那個鬼魂實在很恐怖。我把工具放回花園的工具房時遇見了它——一個閃着詭異綠光的人影，從二樓窗口往下瞪着我，還用手指着我。那幾個房間已沒人住，多年前是兒童房間，現在我估計他們用來存放雜物。我現在就去叫我的女兒來，她有很多故事可以告訴你。她曾是特雷瑪大宅的女僕。她的故事會讓你毛骨悚然！幸虧我們都離開了那個鬼地方。

聽起來真的很嚇人，但誰是狄克？

證人口供

艾蒙德・馬克涵 Edmund Markham
旅館老闆、鬼魂導賞團導遊

　　這也不是什麼新鮮事。那個鬼魂已消失了一段時間，但這次回來卻是來勢洶洶，可能是為特雷瑪出售它所住的房子而生氣吧。誰知道發展商會怎麼做，聽說要把它改建成酒店。哈！你到了那裏，記得叫他們讓你看看那本賓客留言簿。我聽説屋內的牆壁，甚至牀都在鬧鬼呢！就算你付錢讓我住進那裏，我也不要！如果你想知道更多關於鬼魂的事，參加我們的導賞團吧！

這倒是有趣，我想我可以從布洛克斯小姐那裏知道更多。

一個不希望房子被賣的鬼魂，促進了當地鬼魂導賞團的生意？

證人口供

蘇珊・布洛克斯 Susan Brockles

　　我很慶幸能及時離開。我曾是特雷瑪大宅的女僕，從未遇見什麼麻煩，直到幾個月前，我開始在晚上聽見腳步聲，好像是從牆壁和地板發出來的。至於這些聲音的來源，我只見過一次，但我向你保證，一次就夠了！那晚，一陣急促的腳步聲在我房門外經過，把我吵醒了。我踏出房間，看見一個很高的人影，穿着發亮的長袍，大步走在走廊上。我把房門砰地關上，鎖緊，然後躲在牀下。天一亮，我就遞了辭職信。我想現在只剩下狄克一個。我看他是絕不會離開的——除了他，沒有人肯在那裏打工。

黛絲・特雷瑪——本地著名的驚慄小説作家。鬼魂事件再度掀起，對於她作品的銷路，肯定沒有壞處。

本地作家簽名會

黛絲・特雷瑪
《驚魂小説集》

現年七十歲的黛絲，與姪子居住在康和的特雷瑪大宅。

鬼故，只是故事；
鬼魂，卻是另一回事。
要是鬼魂不得安息，
你也別想得到安寧。

下一站就是特雷瑪大宅，我要進一步調查鬧鬼的事。我先去書房跟特雷瑪大宅的主人談一談。

證人口供	托比亞斯·特雷瑪 Tobias Traymar

謝天謝地！福爾摩斯先生你終於來了！本來我認為這些只是故事而已，因此當我晚上聽見奇怪的聲音，我也不把它當作一回事。老房子總會發出各種聲音，讓人產生幻想。但昨晚在我牀邊出現的鬼魂，絕對不是我的幻想。它個子很高，出現時全身發出恐怖的綠光，向我大步走過來，然後用手指着我，我嚇得把眼睛閉得緊緊的。睜開眼時，它已不見了。我不知道該怎麼做。

特雷瑪先生形容這事時，臉色都青得像他所看見的鬼一樣，他需要離開房間一會兒。他走後，我自己到處看看。

特雷瑪大宅賓客留言簿

日期：6月10日

　　確實是很奇怪的一晚。晚餐後，我回到自己的房間，一開門就看見整張牀都在發光，彷彿裏面藏了很多蠟燭。我想起傳聞中特雷瑪大宅的鬼魂，就嚇得大聲尖叫，衝出了房間。

　　我在走廊上遇見管家理查德，他叫我快到樓下喝杯熱可可，冷靜下來。他把我留在圖書室，說他要去調查此事。理查德大約20分鐘後回來告訴我，他已經仔細檢查過我的房間，沒有發現任何異樣。我和他一起回去，果然，房間看起來很溫暖和舒適。我覺得那張牀有點不同，但他關燈後，很明顯牀並沒有發光。我不確定發生了什麼——可能是我看錯了，或旅行累壞了。但我敢說，第二天我更累，因為幾乎整晚沒睡。一大早我就跟這裏道別了。

親愛的特雷瑪先生：

　　很遺憾通知您，早前表示有意購買特雷瑪大宅的買家已放棄計劃。如今大宅鬧鬼的事已傳遍這個村鎮，所有買家還未參觀大宅就被嚇跑了。它也不適合改建成酒店，畢竟酒店需要客人。

　　我向您保證，一定會盡力替您賣房子，但很少人會對鬼屋感興趣。

　　其實還有一位買家表示有興趣，但您開出的售價仍然太高（即使一再降價）。

　　您會考慮把售價降至500鎊嗎？我明白，像特雷瑪大宅這樣的豪華大屋，價值遠高過這個數目，可惜一個物業的價值，是取決於買家的意願。

　　非常抱歉。

<div align="right">

蒙地 · 比茹 謹啟

Monty Bijoux

</div>

 遺囑

泰倫斯 · 特雷瑪

　　本人把房子及財產留給兒子托比亞斯 · 特雷瑪，希望他好好保管，讓我親愛的妹妹黛麗莎（黛絲）在此安享晚年。

　　至於理查德——已故管家艾蒙德 · 森斯之子，我留給他500鎊，並保證只要還有特雷瑪家的人在大宅居住，此處就是他的家。

簽名：_*T. Traymar*_

親愛的小托：

　　我最近身體不好，已經無法行走，必須回到特雷瑪大宅居住。我離開家太久了，不知是否變化很大。

　　請安排人到火車站接我。

<div align="right">

姑姑

黛絲

</div>

黛絲有沒有帶什麼回家？

黛絲姑姑的歸來，跟鬼魂歸來同一個時間。她住的套房位於地面層，我到那裏查看了一下。

達令圖書公司

親愛的特雷瑪小姐：

很高興得知您正在積極地為《驚魂小說集》的續集搜集寫作資料。暢銷書《驚魂小說集》自1835年推出後，讀者一直都十分期待它的續集。

自從鬧鬼的事再度引起大眾關注，我們便收到很多讀者來信，要求出版續集。因此請趕快開始寫作吧！

附上有關磷元素的研究，希望有助於您的創作。

珍·達令 上
J Darling

磷

於1669年
由布蘭德發現

亨尼格·布蘭德（Hennig Brand）將他所發現的磷元素稱為「冷火」，因為它在黑暗中會發光。磷一般用作植物的肥料。

圖中乃粉末狀的紅磷

書的銷量提升。除了寫小說續集外，黛絲還有別的計劃嗎？她打算用賣書所得的款項來買什麼？

六月十一日

回到特雷瑪真是太好了！這裏有很多美好的回憶，我想起我和泰倫斯的各種惡作劇，看來有些還留在以前的兒童房間裏纏繞不散。若不是必須坐輪椅，我肯定會親自去查個究竟。我現在只想專心寫作，說不定能賺夠錢，向托比亞斯買下這棟房子，一次過解決他經濟上的憂慮。我真不捨得離開這個房子。

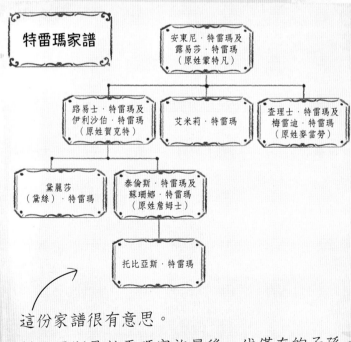

特雷瑪家譜

安東尼·特雷瑪及露易莎·特雷瑪（原姓蒙特凡）

路易士·特雷瑪及伊利沙伯·特雷瑪（原姓賀克特）

艾米莉·特雷瑪

查理士·特雷瑪及梅雷迪·特雷瑪（原姓麥當勞）

黛麗莎（黛絲）·特雷瑪

泰倫斯·特雷瑪及蘇珊娜·特雷瑪（原姓詹姆士）

托比亞斯·特雷瑪

這份家譜很有意思。
托比亞斯是特雷瑪家族最後一代僅存的子孫。

在黛絲的套房裏，我翻看了一下她的家庭照片和素描。你注意到裏頭有什麼特別的地方嗎？

我和同學們
於入讀聖凱蒂女校的第一年（1820年）

似乎有時朋友之間會比家人更親密。

小托

泰倫斯

狄克

我需要知道更多有關這間大屋和這個鬼魂的事情。我去到大宅裏的圖書室，看見裏面都是灰塵。那位森斯管家一定是工作太多，忙不過來。

我找到這些設計圖。
你注意到什麼嗎？

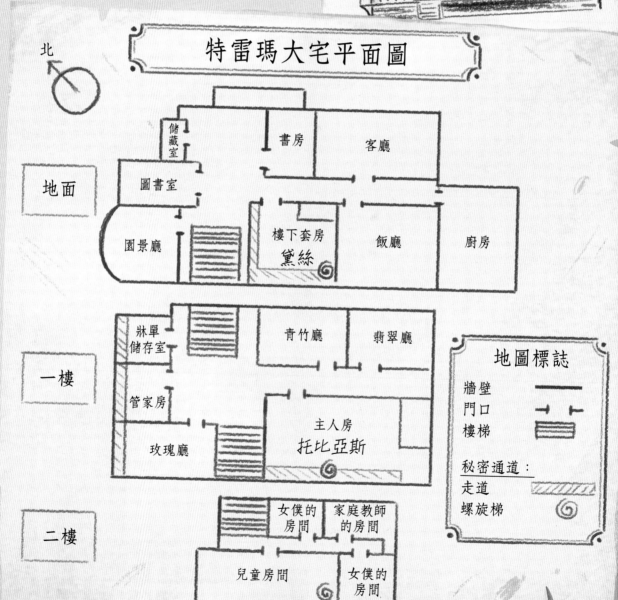

特雷瑪大宅平面圖

北

地面

儲藏室
圖書室
園景廳
書房
客廳
樓下套房 黛絲
飯廳
廚房

一樓

牀單儲存室
管家房
玫瑰廳
青竹廳
翡翠廳
主人房 托比亞斯

二樓

女僕的房間
家庭教師的房間
兒童房間
女僕的房間

地圖標誌

牆壁
門口
樓梯

秘密通道：
走道
螺旋梯

有一本書不在書架上，而且沒有灰塵——
《驚魂小說集》黛絲·特雷瑪 著

其中一段特別引起我的注意，我把它抄錄下來：

「發光的鬼魂在窗外指向裏面……指着那個膽小的女孩。她什麼都不知道，因為她已暈倒。醒來時，鬼魂早就不見蹤影。」

這個鬼魂出現的情景似乎很熟悉。

特雷瑪時報

本地新聞　　　　　　　　　　　　　　　　1820年3月

特雷瑪的鬼魂：事實或虛構？

記者：阿美莉亞·德瑞志

特雷瑪大宅最近頻頻發生令人不安的事情——鬧鬼的傳聞、半夜的怪聲、發光的幽靈。

「過去短短一個月內，就走了六名員工，包括一名導師和兩名家庭女教師。我們只好把孩子送出去唸書。這些年來，一直留在我們身邊的，就只有森斯。他顯然比其他人更堅定不移。」特雷瑪夫人表示。

我們也訪問了特雷瑪大宅以前的幫廚雅比佳·鍾尼斯（Abigale Jones）。「我接受這份工作之前，已聽說鬧鬼的事，但當時我沒有多想。我的睡房就在兒童

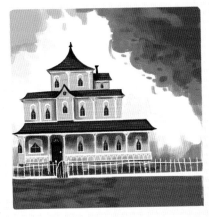

房間隔壁，我經常在晚上聽見鬼哭的聲音。我甚至看見有身影飄過走廊。我當初真該聽別人的勸告！」

理查德·森斯住在這個房子的時間，跟托比亞斯先生一樣久，他肯定對這裏的大小事情都很清楚。我進去他的房間，看看能否找到有關這鬼魂的蛛絲馬跡。

親愛的狄克：

晚年有你陪伴，實在深感安慰。托比亞斯經常不在家，幸虧有你、你父親和你祖父，不然我真不知道怎麼管理這房子。

我一直把你當作兒子，我知道只要特雷瑪大宅有你，房子就會很安全。

我把我的手錶留給你，以紀念我們共度的時光！哈哈！

請好好照顧我的兒子。他跟我們很不一樣，他有很多事情需要向你學習。

泰倫斯·特雷瑪

T. Traymar

七月三日

↑
已故的特雷瑪老先生和「狄克」的關係似乎很親密。

一封值得注意的信？

今天要做的事：

~~擦亮銀器~~

~~打掃圖書室~~

支付賬單

去銀行

整理花園

比茹
地產代理公司

親愛的森斯先生：

謝謝您有興趣購買特雷瑪大宅，可惜屋主暫時仍不願意以此低價出售。

但我悄悄地告訴您，如果鬧鬼的事情繼續下去，相信特雷瑪大宅很快就是您的家了。

蒙地·比茹 謹啟

我們等着瞧。

出售

備忘
發件人：托比亞斯·特雷瑪
收件人：理查德·森斯

狄克！好兄弟，我不得不接受園丁的辭職。你可以整理一下花園嗎？我不希望它變成森林，讓買家失去興趣。這是花園工具房的鑰匙，你需要的園藝用品應該都在木屋裏。

我給你買了一本園藝的書！

啊，別忘了今晚有客人。請記得給玫瑰廳更換乾淨的牀單。

你的朋友
托比亞斯

園藝入門——我剛好翻到這一頁，就把它撕了下來，因為這可能跟案件有關。

園藝入門

第七章
認識含磷的肥料

比不含磷的植物長得更快，更早成熟。缺少了磷，植物會因光合作用而呈現出紫色，也可能會枯萎、長不大或難以開花結果。 67

六月四日　　星期三

改建成酒店！居然讓陌生人在特雷瑪大宅過夜！親愛的泰倫斯一定很不喜歡這個主意。不能再這麼下去，必須阻止外人在這裏留宿。我一定會讓他們不得安寧。黛絲的歸來給了我一個好主意，感謝她。我的干預不只不會給她惹麻煩，反而會給她帶來新生活。泰倫斯一定很高興我那麼做。

但願托比亞斯不要再叫我狄克。雖然他那位可親的父親是這麼叫我，我的朋友也這樣稱呼我，但托比亞斯不是我的朋友。在他眼中，我只是理查德，永遠都是。

這兩個童年玩伴的關係並不好？

古宅鬧鬼疑案

思考一下以下幾個問題，解開古宅鬼魂作祟的謎團：

1. 那些見過鬼魂的人，他們的描述有何共同點？

2. 有誰願意或能夠以低價購買特雷瑪大宅？

3. 誰能夠自由進出特雷瑪大宅的秘密通道？

4. 為什麼鬧鬼事件在1820年終止？

5. 在花園的工具房裏會有什麼與本案相關的線索呢？

也許這個案子沒有表面看來那麼可怕。你破解出當中的謎團了嗎？

請將右頁放在鏡子前，然後從鏡中閱讀文字，看看大屋鬧鬼的真相。

這是最詭異的一個案件，但證據證明了它並非靈異事件……是管家在那裝神弄鬼。

工作非常小心謹慎的管家理查德（狄克）·森祺，長期以來一直想報復。托比亞祺·特雷德要賣出房子一事讓他感到非常強烈，但他對這個家忠誠，他的父親也一直在這個屋裡工作，理查德自出生起就一直住在這個房子裡，眼看著那好幾代的大宅主人泰倫先生——托比亞祺的父親。理查德和托比亞祺記得他慈愛的主人，所以極其親近，但他性情與泰倫祺更加相近。泰倫祺死後，理查德考慮到，他雖有一筆錢，但這些錢他買不起大宅，他絕非沒設法把書……黛絲·特雷讀報來和她的小說的故事給了他啟發：一個可行的計畫。

他也很聰明，能想出這樣的計畫，但聰明的人也會出錯，為了隱約地發光的效果，森祺使用了在黑暗中會發光的螢光泡筒，卻無意中把沾有玫瑰氣味的床單蓋上了，此事直到了天黑才被發現。

另外，六十年前的那次闖禍又是怎麼回事？那自然是黛絲和她的哥哥泰倫祺的惡作劇！熱心的警匪搜家和黛絲親自地把他們送到收容。這些事給了黛絲諸多靈感，從而後來寫鬧鬼故事，還出了書。倘效學為止，不論黛絲是多麼不希望賣掉房子，或者鬧鬼事件使地產升值，她也絕對不可能是這件事背後的黑手，因為她無法行動，更不適坐輪椅。

憑空消失的魔術師

這是一宗離奇的案件，我敢說真相一定比表面所見精彩多了。
你能查出此案的真相，並找到失蹤的魔術師嗎？

魔術師憑空消失
無法再度現身

瑪莫杜克・費茲吉本男爵（Lord Marmeduke Fitzgibbon）在他的「魔術秘密大公開」節目上表演最後一項魔術時，把自己變走了，之後竟無法再度現身，使全場觀眾感到震驚。藝名「神奇費茲」的費茲吉本男爵，租用了曼德雷劇院，邀請了部分親戚朋友和魔術師協會的成員前來，見證他對各種魔術的狂熱。費茲吉本男爵至今仍不知所蹤。

魔術師協會的主席——擁有一頭烏黑頭髮的「神手大師」說：「很明顯，費茲吉本男爵的消失，證明了他是一個超乎我們想像的傑出魔法師。」

在場人士若有任何消息，請聯絡福爾摩斯先生。

消失前的費茲吉本男爵

當時，我們正在表演最後一項魔術。

瑪米（這是我給瑪莫杜克的暱稱）走到台前，作出準備謝幕的樣子，這時，一層絲幕從上方落下，觀眾只能看見他的身影。這一切都按照計劃順利進行。落幕後，我拿着一根點燃着的蠟燭上前去，把燭火點着布幕的一角，把它燒盡，讓站在布幕後的瑪米在大家眼前消失。若是成功，這是個相當美妙的把戲——當然，我想這也算是成功，只是有點成功過頭。

我跑到後台，打開魔術櫃讓瑪米出來，但他不在裏面，也不在其他地方。櫃裏的暗門上有一把匕首，釘着兩張撲克牌。這是什麼意思？

我想不出到底哪裏出錯了。福爾摩斯先生，求求你，請你把我的瑪米找回來！我無法接受自己莫名其妙地把他變不見了！他是一個很彬彬有禮的人，認識他的人都很喜歡他。

即使是最彬彬有禮的人，也會有
敵人想要害他們……

請翻到下一頁，開始尋
找這位神秘的魔術師。

真是一個耐人尋味的案件。讓我們檢查一下瑪莫杜克男爵在曼德雷劇院裏所使用的更衣室。我很肯定，他失蹤後就沒人來過這裏。看樣子，他玩了一個撲克牌的把戲。

從這個奇怪的場景，你推論出什麼來？

魔術師寶庫

店主：萊納德·密奇

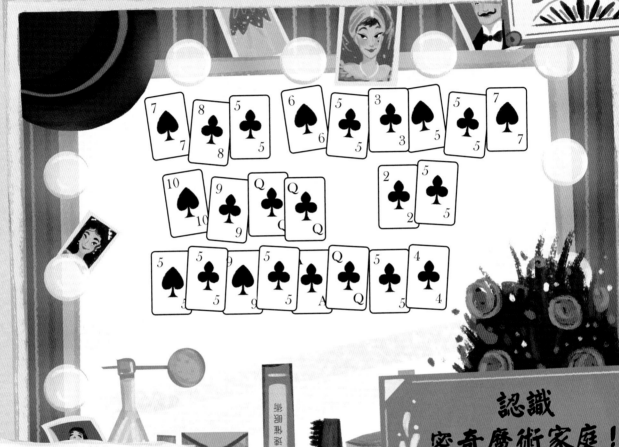

不要揭露你的底牌，否則將遭受厄運。背叛的記憶必須全部抹去。滴答滴答，時間到了。

——魔術師協會

茲證明
瑪莫杜克男爵
乃魔術師協會之成員

認識
密奇魔術家庭！

倫敦最神奇的家庭！

·撲克牌·

我在桌面上找到這張有趣的密碼表。這是什麼意思？
這張密碼表裏，有瑪莫杜克男爵現時下落的線索嗎？

A	B	C	D	E	F	G	H	I	J	K	L	M
A♣ (A)	2♣ (2)	3♣ (3)	4♣ (4)	5♣ (5)	6♣ (6)	7♣ (7)	8♣ (8)	9♣ (9)	10♣ (10)	J♣ (J)	Q♣ (Q)	K♣ (K)

N	O	P	Q	R	S	T	U	V	W	X	Y	Z
A♠ (A)	2♠ (2)	3♠ (3)	4♠ (4)	5♠ (5)	6♠ (6)	7♠ (7)	8♠ (8)	9♠ (9)	10♠ (10)	J♠ (J)	Q♠ (Q)	K♠ (K)

從瑪莫杜克男爵記事簿中撕下的一頁：

1886年10月6日，星期三
費用已繳。大師來我家探訪。
感到很榮幸。

1886年10月8日，星期五
中午，與妙手大師吃午餐。

會議很不順利。協會說主席神手大師沒聽過我的名字，
他們也沒有我任何繳費的紀錄，所以無法讓我升級到魔
法師。他們這樣冤枉我，明晚我一定要公開他們所有的
秘密。

1886年10月9日，星期六
今晚將會是我以「神奇費茲」出現的最後一場表演。以
後，在魔術師圈子裏，我不再是一個普通的魔術師了。

一定要記得叫瑪麗安邀請蘭尼斯特夫婦
在我下星期日出國回來後前來打橋牌。

妙手大師還是
神手大師？這
是瑪莫杜克男
爵的手誤，或
是兩個不同的
人？

瑪莫杜克男爵最後一次出現，是在舞台上。按照計劃，他應該是從魔術櫃裏的活板門逃脱的。但接着他會去哪裏？在劇院經理的辦公室裏有些地圖，也許能提供一些線索，讓我們看出這位魔術師的神秘行蹤：

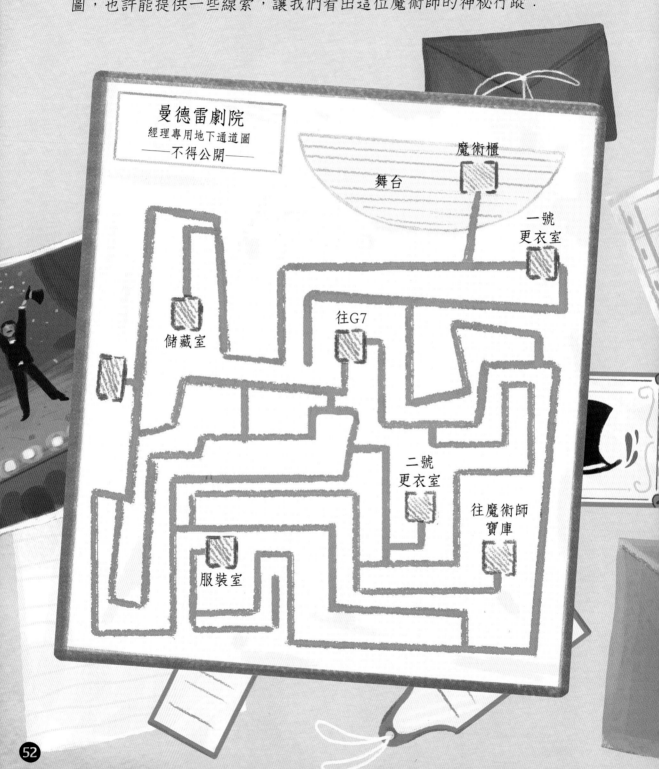

曼德雷劇院
經理專用地下通道圖
——不得公開——

舞台

魔術櫃

一號更衣室

儲藏室

往G7

二號更衣室

往魔術師寶庫

服裝室

倫敦市魔術地圖

10
9　　魔術師寶庫　　　　　　　　　　　　　　　大魔咒
8　　　　　　　　　　　　　　　　　　　　魔術用品店
7　　　　　羅馬魔法
　　　　　　神廟
6　　　　　　　　　　　魔術師協會總部
5
4
3　　　　　　　　　　　　　　　　　　　魔術櫃專賣店
2　　巫師服裝店
1

曼德雷劇院

A　B　C　D　E　F　G　H　I　J

沿着小路前行就去到魔術師協會的總部。難道瑪莫杜克男爵的行
蹤也是他們隱藏的秘密之一？

這些是我在協會總部所搜集到的部分證據：

魔術師協會

恭喜你成為
魔術師協會的成員。

本協會階級的晉升，是由魔術師的
技術水平及捐獻所決定。

初　　級——學徒

第一級——術士

第二級——魔術師

第三級——魔法師

第四級——大法師

升級費用支票抬頭請填寫：
神手大師萊恩頓·密奇

神手大師及大法師議會祝你魔術之
旅成功！

會員於以下倫敦的魔術用品店購
物可享九折優惠：

· 大魔咒魔術用品店

· 魔術櫃專賣店

· 狄倫鴿子店（也有兔子出售）

· 羅馬魔法神廟門票

· ~~魔術師寶庫~~

· 巫師服裝店

會員須知
本協會是一個大家庭，每個家庭
都有屬於它的秘密，不能洩露。
一旦洩露，成員必須承受協會內
外施予的嚴重後果。

歡迎加入魔術師協會！
　　　　　　神手大師

魔術師協會擔心瑪莫杜克男爵公開他們的秘密嗎？

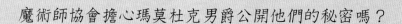

證人口供

米爾翠 · 可拉 Mildred Clay
接待員

　　神手大師出國了，星期六才回來。請看他預約簿裏的空檔，然後告訴我哪一個空檔適合你。

星期一	上午10點	失憶術 301
星期二	上午10點 中午	障眼法 101 跟萊吃午餐
星期三	上午10點 下午1點	打羽毛球 帶鴿子去看獸醫
星期四	上午10點	牙醫
星期五	中午12點 下午6點	跟神奇費茲吃午餐？ ~~跟萊吃晚餐~~
星期六	上午9點 下午9點	跟MF吃早餐 失憶術實習——總部
星期日		

我把神手大師
上一周的日程
表撕下來，以
作調查。

難道瑪莫杜克男爵真的人間蒸發了，永遠回不來？在他消失前的星期三有客人到訪，他們談了些什麼？或許到男爵的書房走一趟，可以找到一些蛛絲馬跡，解開這神秘的疑團……

證人口供

湯瑪士・高達 Thomas Goddard
管家

那人是個奇怪的傢伙，頭髮烏黑發亮的。他坐了男爵的椅子，在椅子靠頭的地方留下了可怕的黑印，我用盡方法去清洗也洗不掉。他離開的時候，男爵表現得很開心。他給男爵帶來各式各樣的新奇玩意，有錢的貴族們都有很多時間去培養一些稀奇古怪的愛好。

魔術師協會

你作為魔術師的成就已獲承認。

大師將於短期內聯繫你。當我們收到你的款項，你就能升級至協會的魔法師等級了。

簽名：L Midge
萊・密奇

神奇費茲

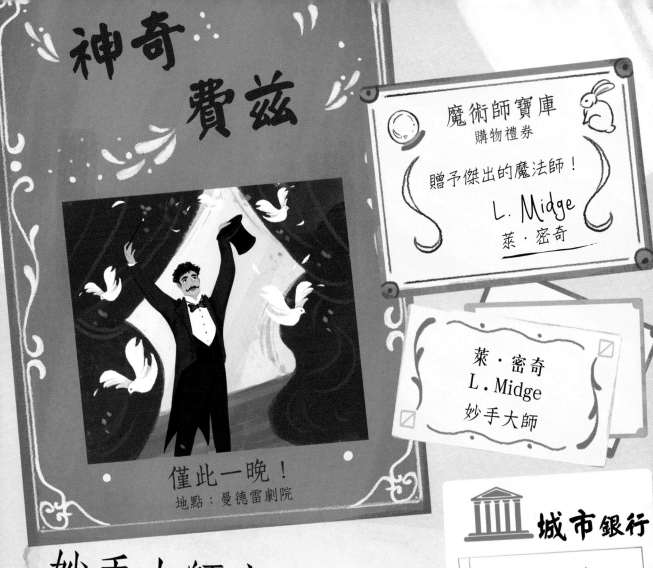

魔術師寶庫
購物禮券

贈予傑出的魔法師！

L. Midge
萊·密奇

萊·密奇
L. Midge
妙手大師

僅此一晚！
地點：曼德雷劇院

妙手大師商店 結束營業

記者：雷吉·華特士

由妙手大師所經營的大型魔術用品店「魔術師寶庫」，將於本月底結束營業。盈利下降和倫敦市中心的昂貴租金，使店主萊納德·密奇不得不採取此舉。日後，魔術師欲購買魔術用品，須前往蘇荷市新開張的

城市銀行

收款人：萊·密奇

金　額：二十鎊

生意轉壞，
生意人也變壞了嗎？

被一股神秘的力量所驅使，我覺得必須去魔術師寶庫走一趟，看看裏面藏了什麼秘密。以下就是我的發現：

我到店內的辦公室去看了一下。裏面確實很亂，我懷疑這裏曾經有過一場搏鬥。

魔術師協會

證人口供　　　　德斯汀·梅 Dustin May
　　　　　　　　　　　　　　　　店員

星期六之後，我就沒有再見過萊納德了。這些魔術師老是喜歡消失，但這個時間他是應該已經回來的。說來也奇怪，上星期六，他走進辦公室後，就一直沒有出來。我們星期日不營業的，但每個星期一他都會回來開門。最近他的表現有點不尋常。你可以進他的辦公室看看，不過裏面很亂。

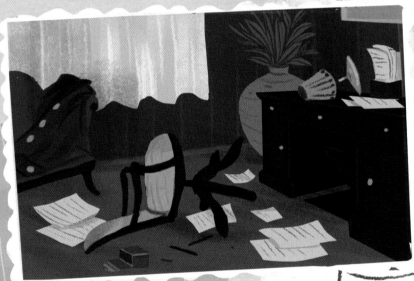

一道神秘的活板門！這道門會通到哪裏去？

魔術師協會

親愛的萊納德：

　　由於欠款未付，你在協會的商務成員資格已被取消。

　　雖然你是我的家人，但協會的每一位都是家人，都必須有所付出。

　　非常遺憾。

　　　　　　　　　　　　　　萊·密奇 謹啟
　　　　　　　　　　　　　　L Midge

家庭成員必須有所付出。除了出錢，還需要做什麼？

魔術師協會

萊·密奇先生：

　你的大法師議會申請結果：
　　　　不獲批准

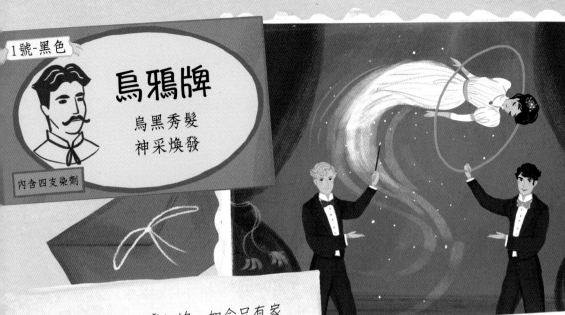

1號-黑色

烏鴉牌

烏黑秀髮
神采煥發

內含四支染劑

魔術世界是虛幻的。如今只有家財萬貫的貴族才能在這一行步步高陞。具有才華的魔術師卻因為沒有資金而被淘汰。不管怎樣,我還是佔了那個男爵的便宜。哈哈!

萊生氣極了。我想他很嫉妒我未來的寫作事業。他說協會絕不會准許我出書,還說這本書一定寫不成,因為我會忘記所有有關魔術的事情。我怎麼會忘記?我是個比他更厲害的魔術師,他能拿我怎樣?他傷害不到我的。

我打算出國一段時間,靜下心來把書完成。

↑
奇怪,他怎麼會忘記?難道有讓人忘記事情的方法?

034　白船郵輪公司

前　　往: ⋯⋯⋯⋯⋯ 巴塞隆拿
出發日期: ⋯⋯⋯⋯⋯ 星期日
費　　用: ⋯⋯⋯⋯⋯ 60鎊

花梨鷹圖書公司

親愛的萊納德:

告訴你一個好消息,我們很喜歡你寄給我們審閱的第一章,很願意出版這本書:

《怎樣做到?——魔術秘密大公開》
萊·密奇　著

在此預付40鎊,請查收。

沒有任何協會的成員希望這本書問世。

赫特·羅　敬上
Hector Lowe

魔術師神秘失蹤案

以下幾個問題可以幫助你集中思考手頭上的證據：

1. 妙手和神手之間有什麼關係？

2. 你覺得瑪莫杜克男爵更衣室裏的書是怎麼回事？

3. 結合曼德雷劇院地下通道圖和倫敦市魔術地圖去看，你有沒有什麼發現？

4. 神手大師是個大忙人，你在他的日程表中看出什麼來嗎？

5. 萊納德・密奇有可能會忘記有關魔術的事情嗎？

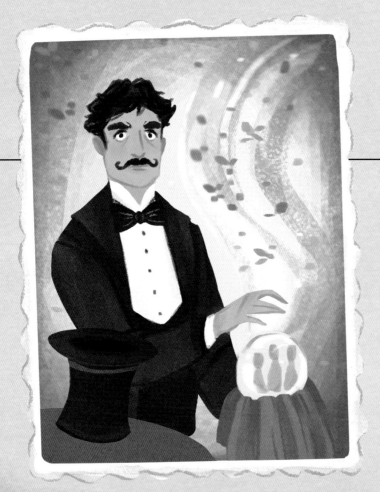

綜合分析現有證據，你已得到一個合理的結論嗎？

請將右頁放在鏡子前，然後從鏡中閱讀文字，揭開瑪莫杜克男爵真正的命運。

親愛的讀者：

　　謝謝你！你的細心、耐性和推理能力，協助我把這幾宗重大的案件逐一偵破。犯案的壞人都已落網，正在等候法律的制裁。

　　因為有你的細緻分析，查出了紅寶石藏在一個櫻桃蛋糕裏面的原因，令紅寶石失竊之謎得以解開。你又協助了我將一名用毒專家繩之以法，讓蒙特凡莊園的管家明白主人突然死亡的真相，不用再每天提心吊膽。你更幫忙揭露了特雷瑪大宅鬼魂的真正身分，甚至讓一個神秘失蹤的魔術師再度現身。

　　我現在可以放心了，因為我知道當我有需要的時候，會有一個能夠破解各種棘手案件的人，願意成為我的助手，協助我安撫前來叩門求助的可憐人。

　　但願媒體把這些案件報道出去後，那些想要作惡的壞人會三思而行。不過，作為世界上最著名的偵探之一，我的經驗讓我明白：只要尚有黑暗存在，就會有人埋沒良心，暗中做盡壞事。

　　讀者，後會有期！

夏洛克・福爾摩斯 上

Sherlock Holmes.

福爾摩斯搜證策略

　　名偵探面對棘手的案件時，會採用很多不同的策略來搜集證據。各位讀者，請熟讀以下搜證策略，學習成為一位出色的偵探，跟福爾摩斯一起把犯人繩之於法！

① 封鎖現場
如有案件發生，必須立即封鎖案發現場，避免閒雜人等靠近，破壞重要線索。

② 保存現場
可拍照片、繪圖，或把案發現場製成模型，永久保存證據。

③ 採集證供
調查所有與案件相關的人物，包括受害者的家人和朋友、案發現場四周的居民、在附近巡邏的保安員和警察。此外，犯人有機會在案發現場鄰近的地方停留或徘徊，可仔細查訪各家商戶，獲取有用的線索。

④ 推測案發時間
根據目擊者、現場的證物和環境，推測案發時間。如犯人假裝成目擊證人，可能會故意給予錯誤的證供，應小心判斷各方供詞，留意當中矛盾的地方！

⑤ 尋找「沉默的證人」
看看案發現場附近，例如大廈、商店或汽車有沒有安裝監視錄影機，在錄影片段中尋找可疑人物。

只要按照以上步驟來搜證，就能撥開層層迷霧，揭開真相！